MEAD-HILL

中国传统绘画
艺术史系列

第一册：神话

周雯婧　-　**Joseph Janeti**

Mead-Hill 艺术与设计

中国传统绘画艺术史系列 第一册：神话 / 周雯婧　Joseph Janeti

文字作者：周雯婧　Joseph Janeti
出版发行：MEAD-HILL 出版发行公司
网　　址：www.mead-hill.com
开　　本：215.9 X 279.4 mm
图　　片：12 幅
版　　次：2016 年 7 月第 1 版
书　　号：ISBN：1534949569
　　　　　EAN-13：978-1534949560

版权所有　侵权必究

中国传统绘画艺术史系列

第一册：神话

丁云鹏 (1547-?)

三教图

中国三大宗教体系：佛教、道教、儒教，早在上千年前，追随者们就已汇聚一堂。

明代 (1368-1644)
北京故宫博物院

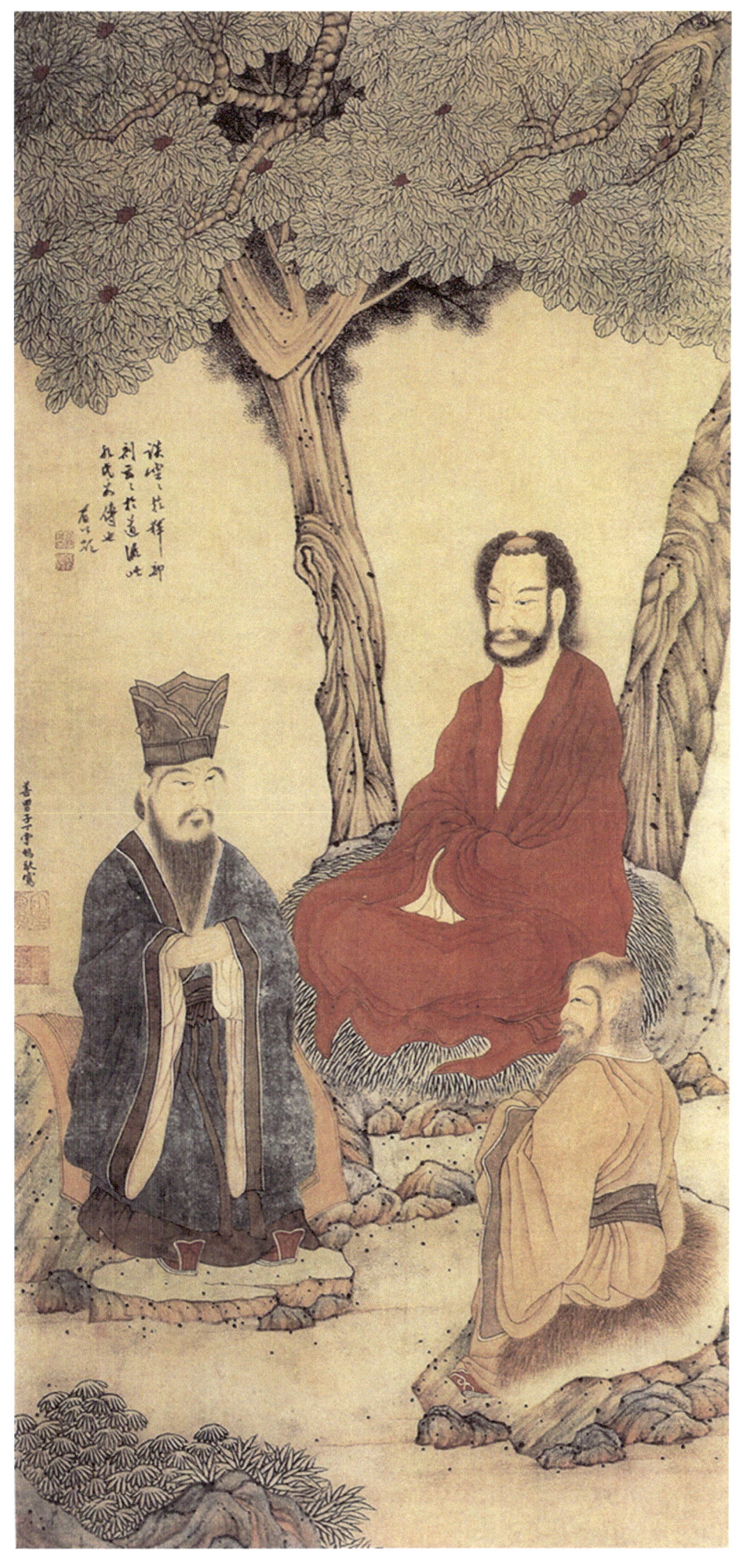

任薰 (1835-1893)

麻姑献寿图

西王母居住在中国西部,有个神奇的地方名叫昆仑山。在那里,西王母统领着所有女仙,被称为天上人间之女神。

清代 (1636-1912)
常熟市文物管理委员会

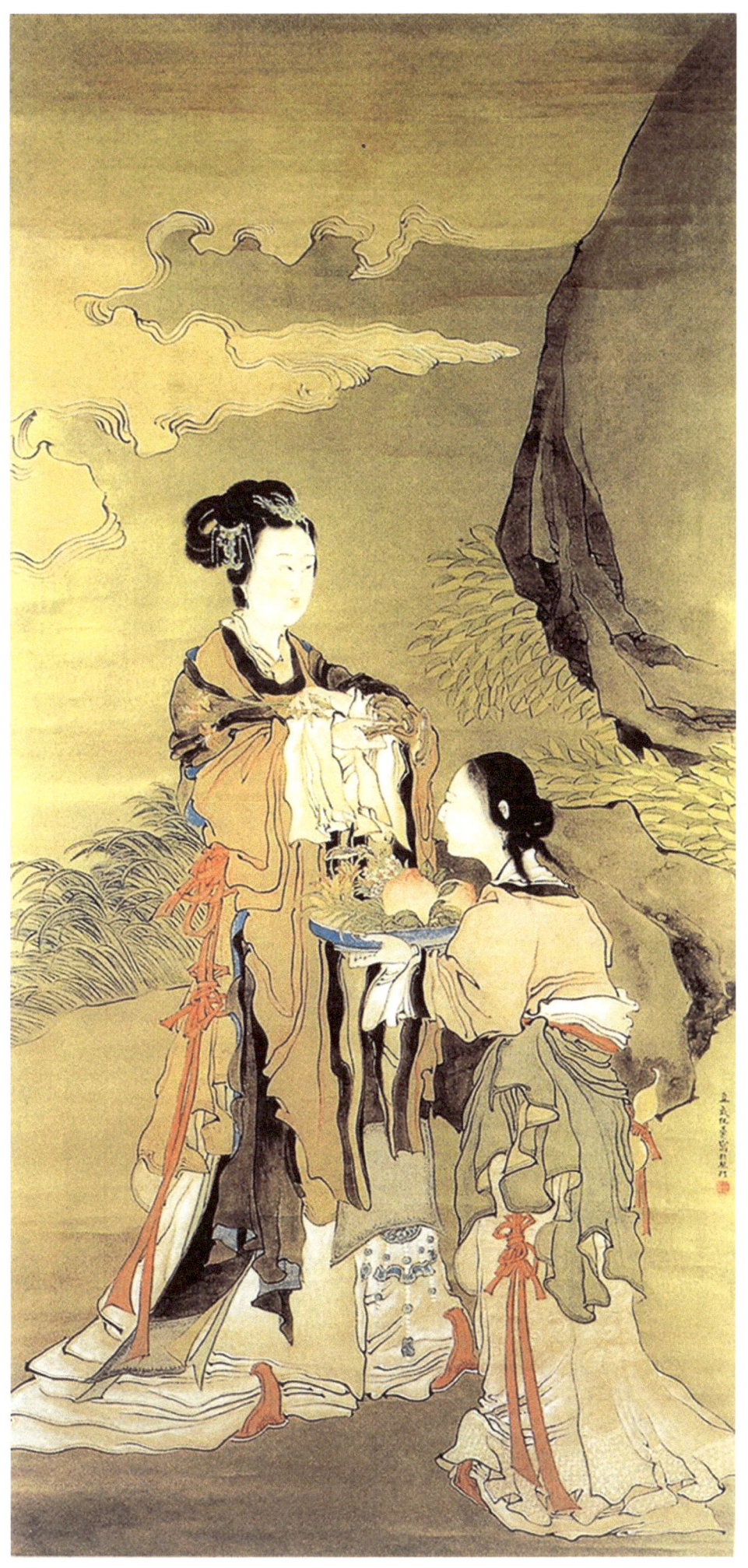

作者不详

伏羲女娲图

在中国神话体系里，有伏羲和女娲两个传奇人物。伏羲具有超凡的洞察力与学识，被誉为中华文明的鼻祖。女娲被视为创世女神，创造了大大小小的生灵与人类，由此一来，还建立了婚嫁之礼。

唐代 (618-907)
新疆维吾尔自治区博物馆

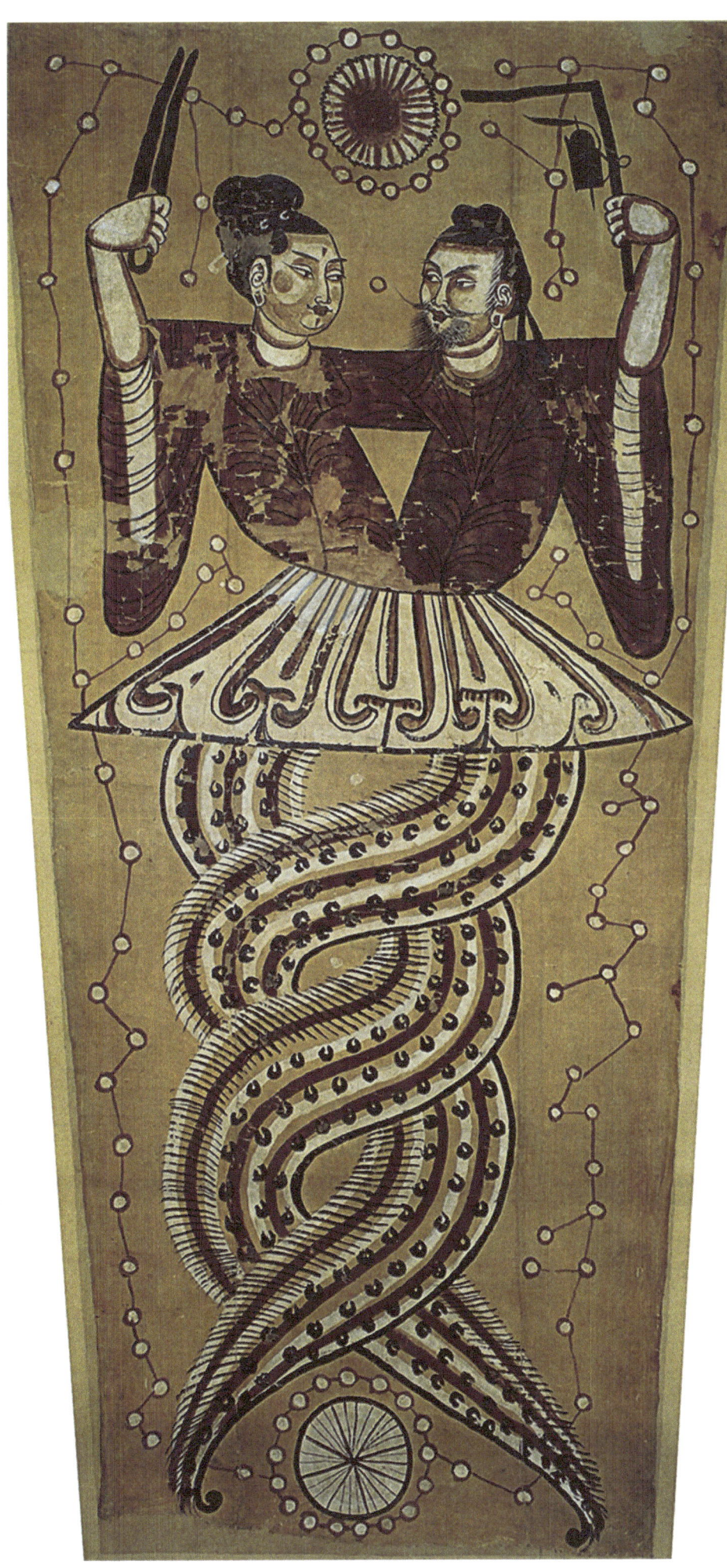

朱瞻基 (1398-1435)

寿星图

寿星掌控着所有人类的寿命。

明代 (1368-1644)
北京故宫博物院

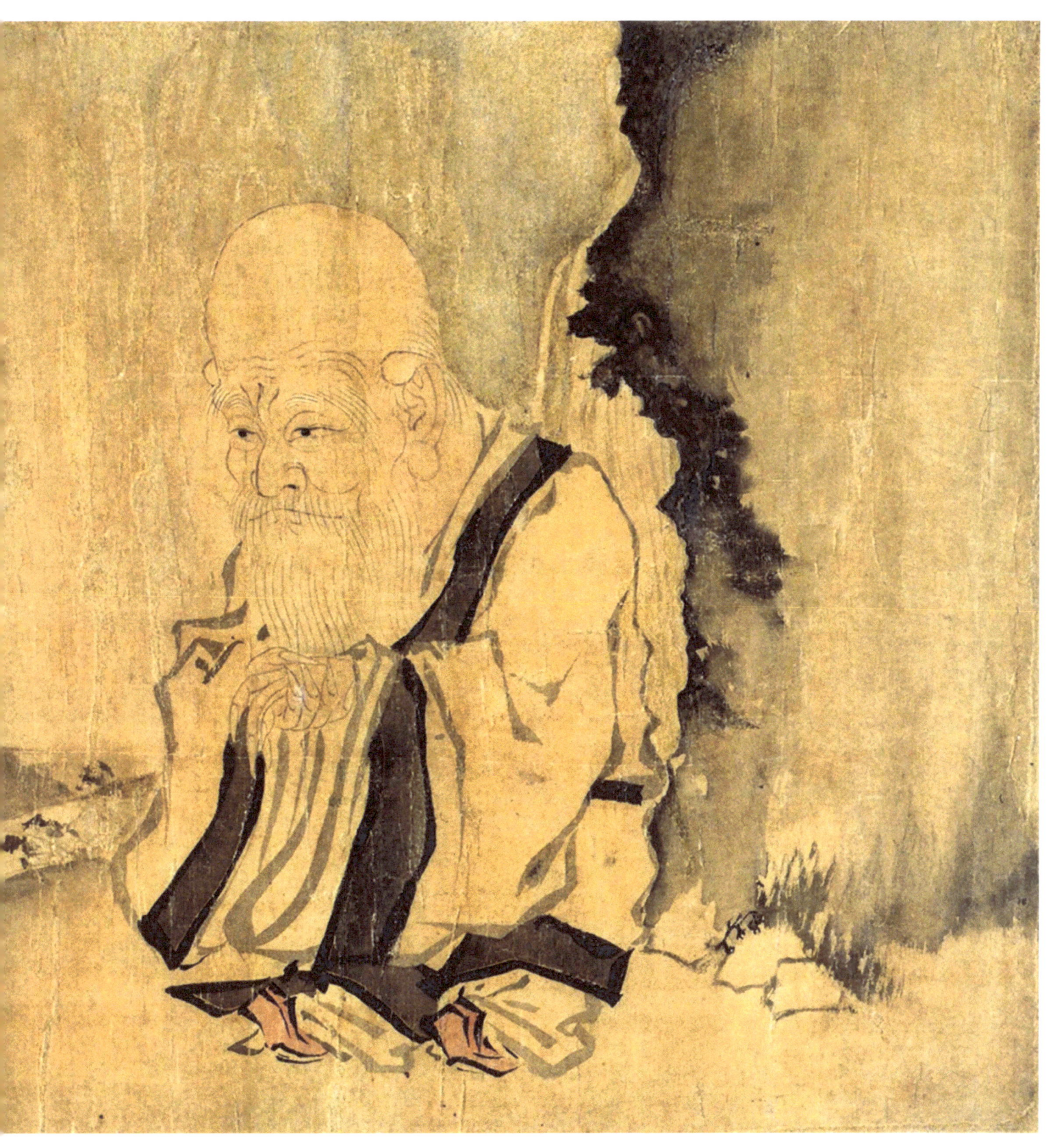

金礼嬴 (1772-1807)

观音善财图

观音是一位慈眉善目的女菩萨。由于她的名字有着"洞察世间声音"的含义,因此被誉为智慧女神和救世主,心怀着仁慈与正义。

清代 (1636-1912)
浙江省博物馆

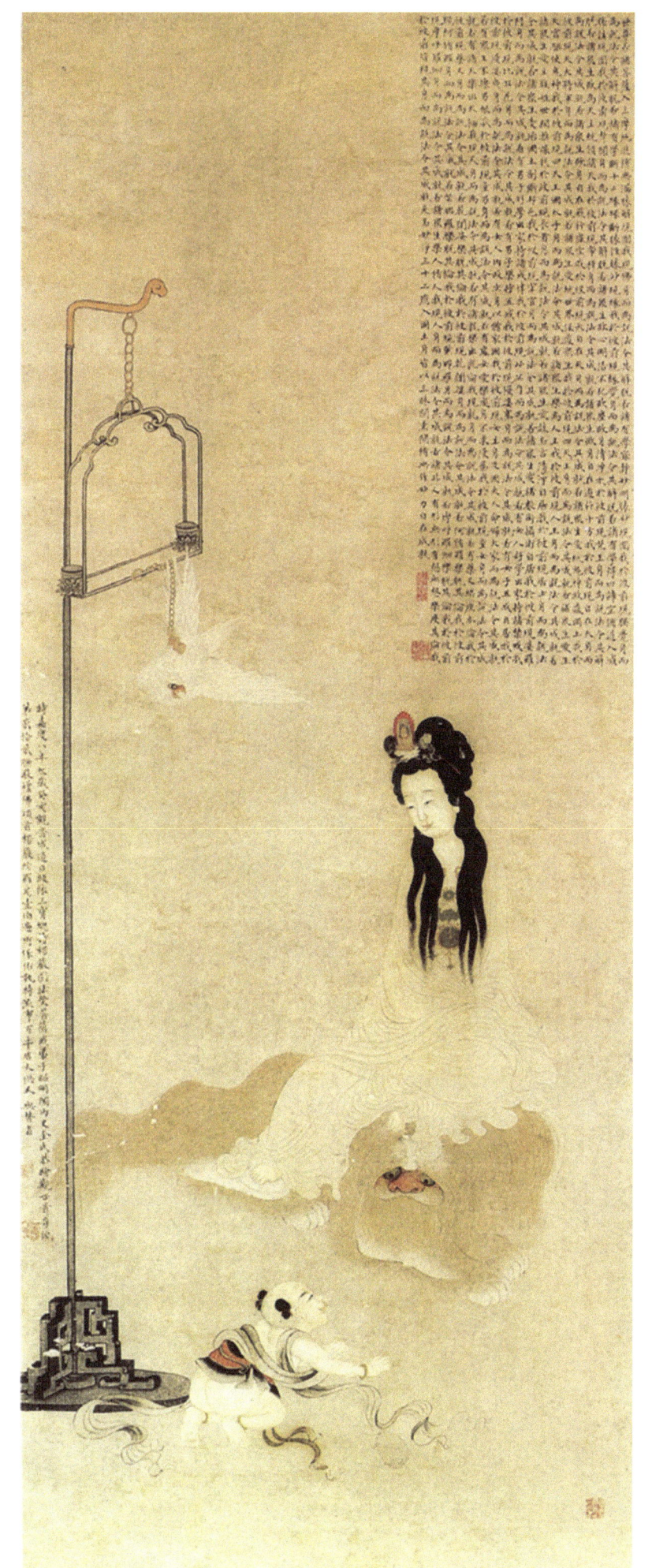

丁云鹏 (1547-?)

观音图

佛祖常常被刻画为手持莲花的形象。很多时候，他或是站立莲花台上，或是盘腿坐于其中。莲花有着神圣、纯洁、高尚、优雅、正直的寓意。

明代 (1368-1644)
辽宁省博物馆

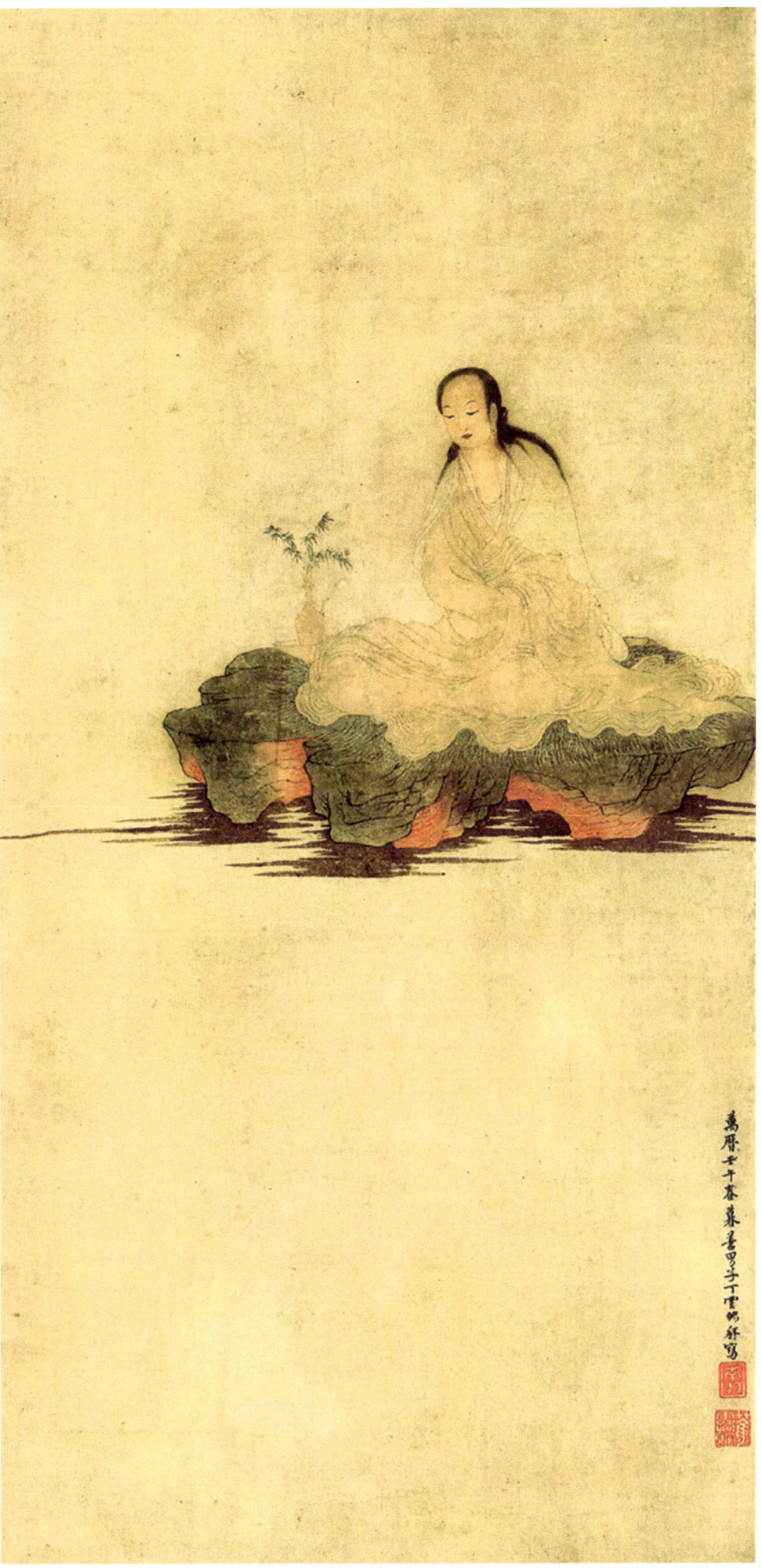

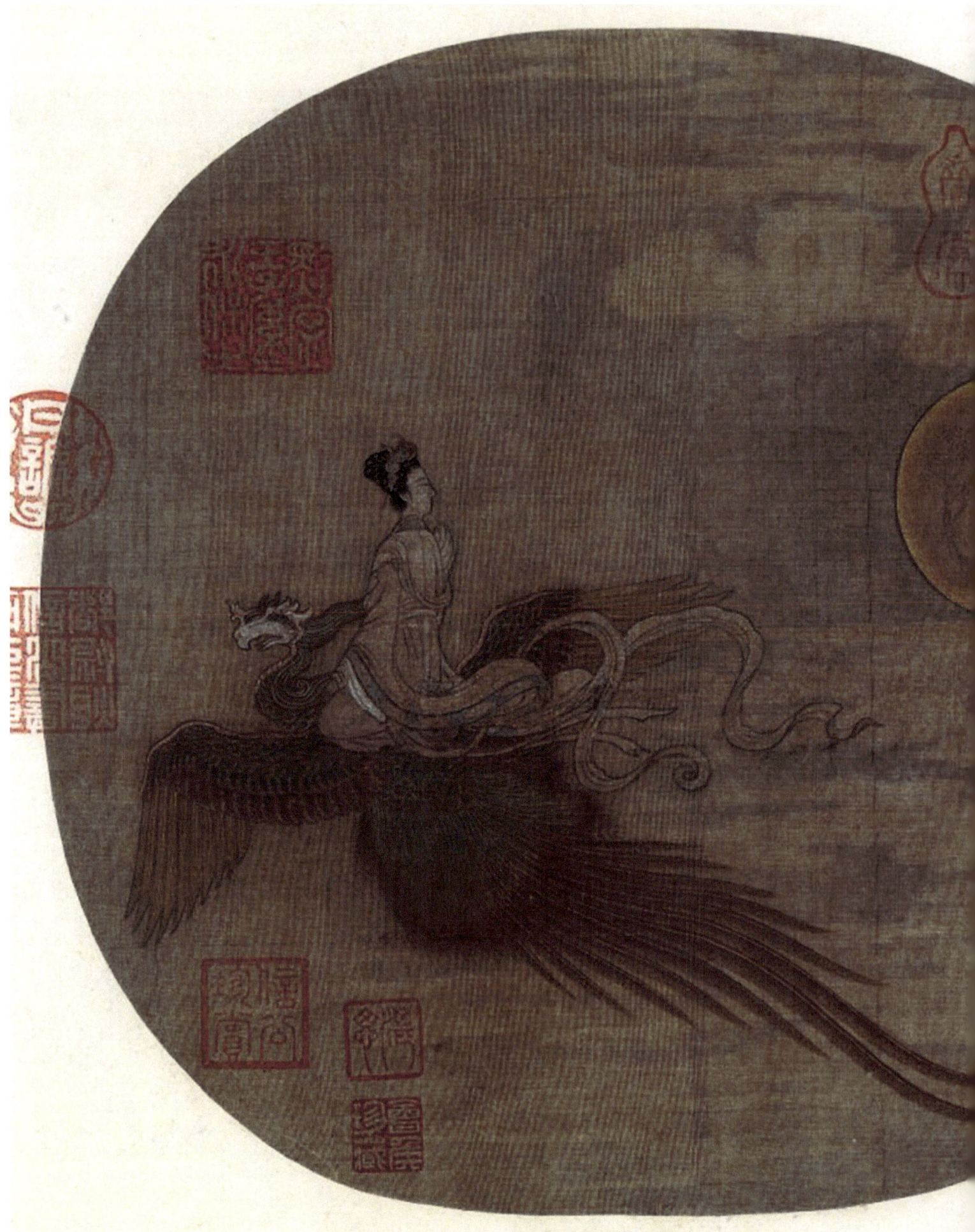

周文矩 (生卒年不详)

仙女乘鸾图

在神话世界里，凤凰至少被称作百鸟之王，常常被视为雌性/女性。

南唐 (937-975)
北京故宫博物院

焦秉贞 (生卒年不详)

麟趾贻休图

麒麟是古代一种虚构的神奇动物，它有着龙头、鹿角、狮眼、牛尾、熊身、蛇斑、马蹄和虎背。在神话世界里，它被誉为瑞兽。

清代 (1636-1912)
北京故宫博物院

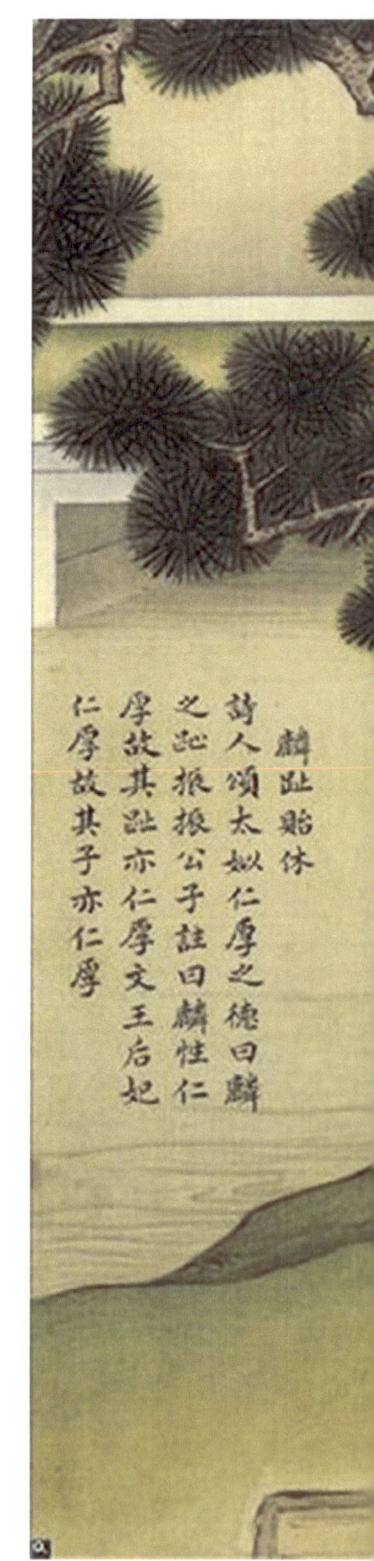

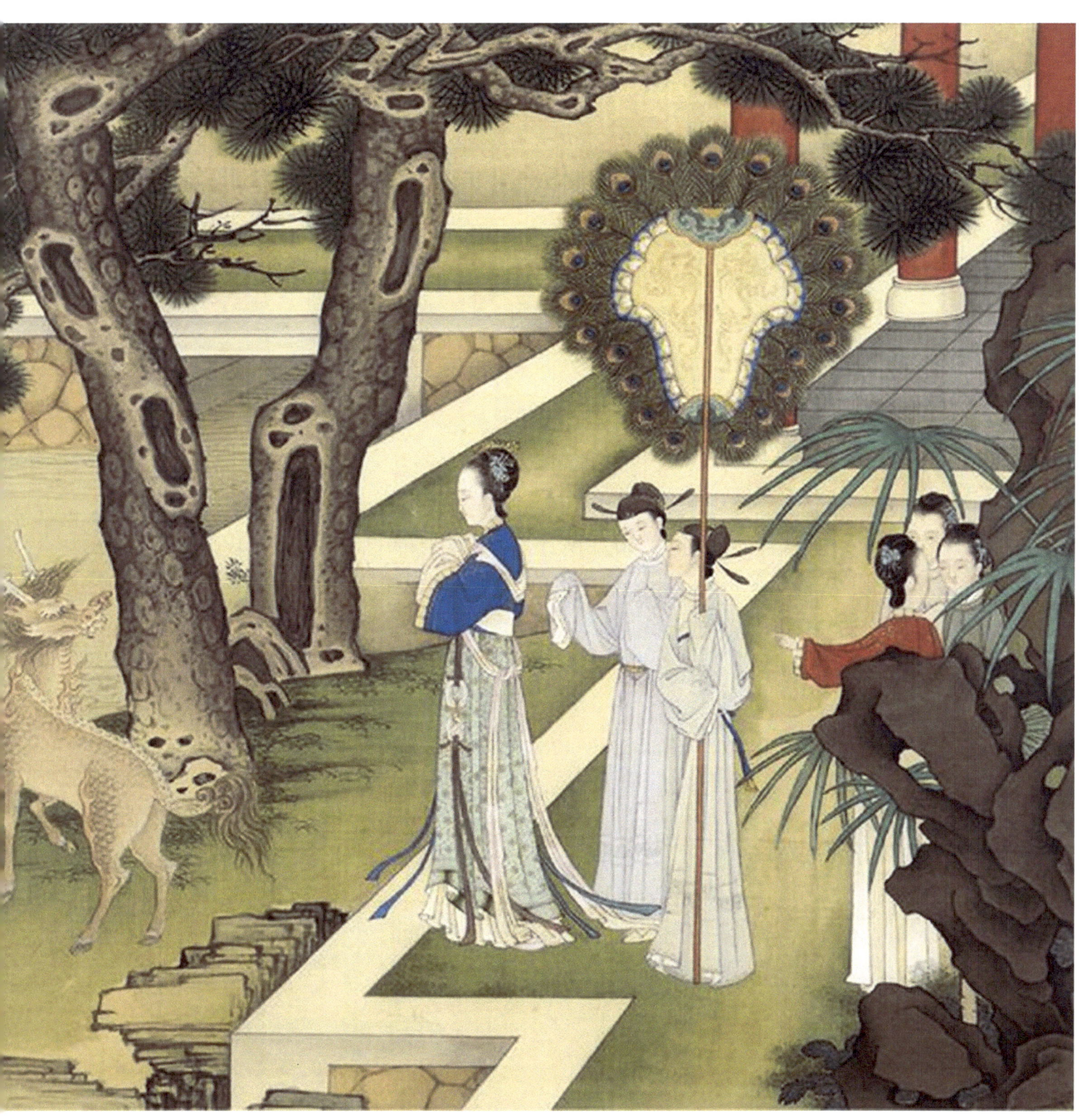

朱见深 (1447-1487)

岁朝佳兆图

如意（字面含义"如你所愿"）是一种非常实用的工具。在古代，人们常常将其携带于身，以便随时使用。

明代 (1368-1644)
北京故宫博物院

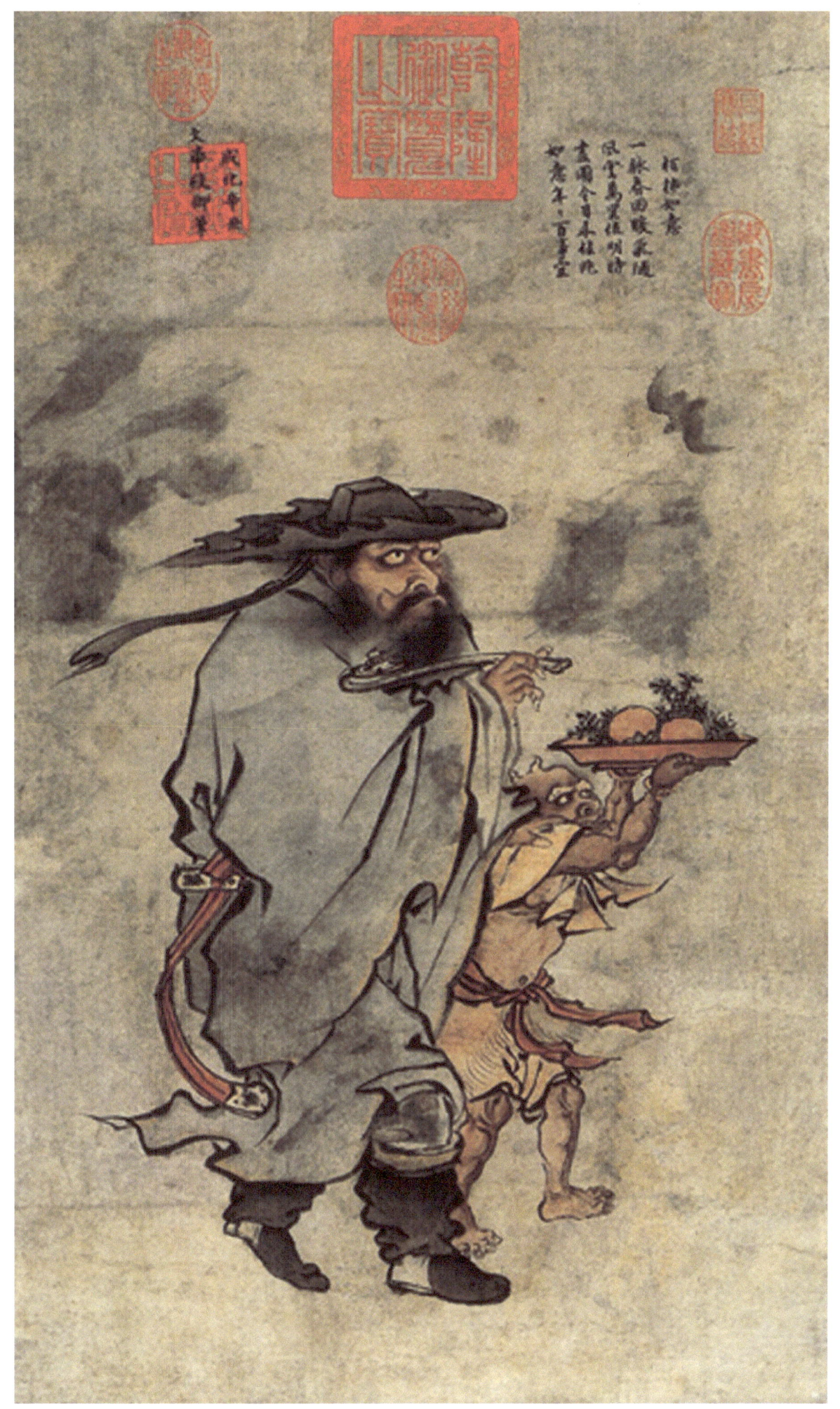

黄慎 (1687-1768)

八仙图

众多著名的中国古代故事里，有一个名叫《八仙过海》。这八位仙人，各自具有非凡的神通。

清代 **(1636-1912)**
泰州市博物馆

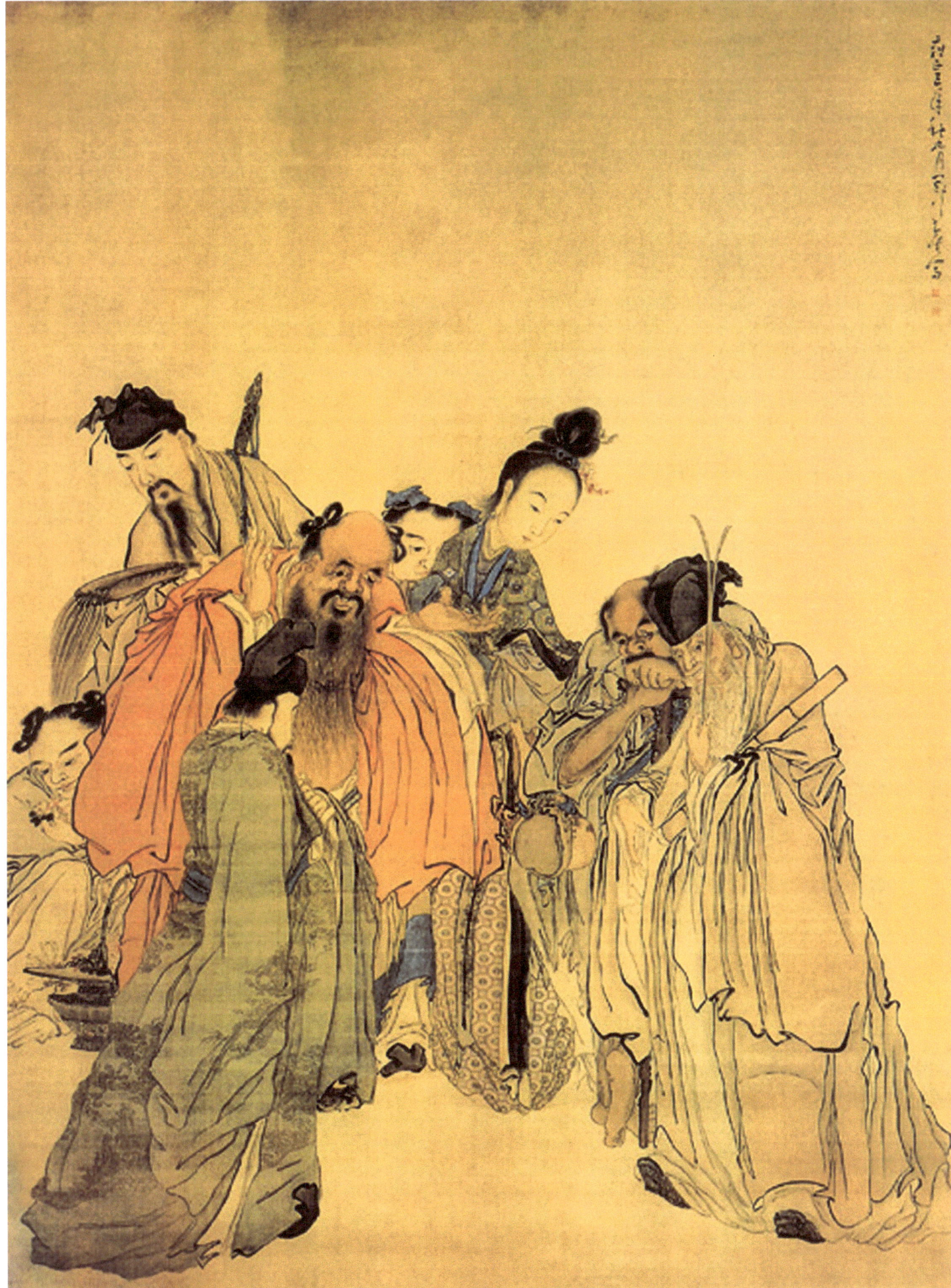

吕纪 (1477-?)

南极老人图

中国传说故事里有这样一位老者，姓氏为杞，他时常担忧着，不知何时天空便会坍塌下来。

明代 (1368-1644)
北京故宫博物院

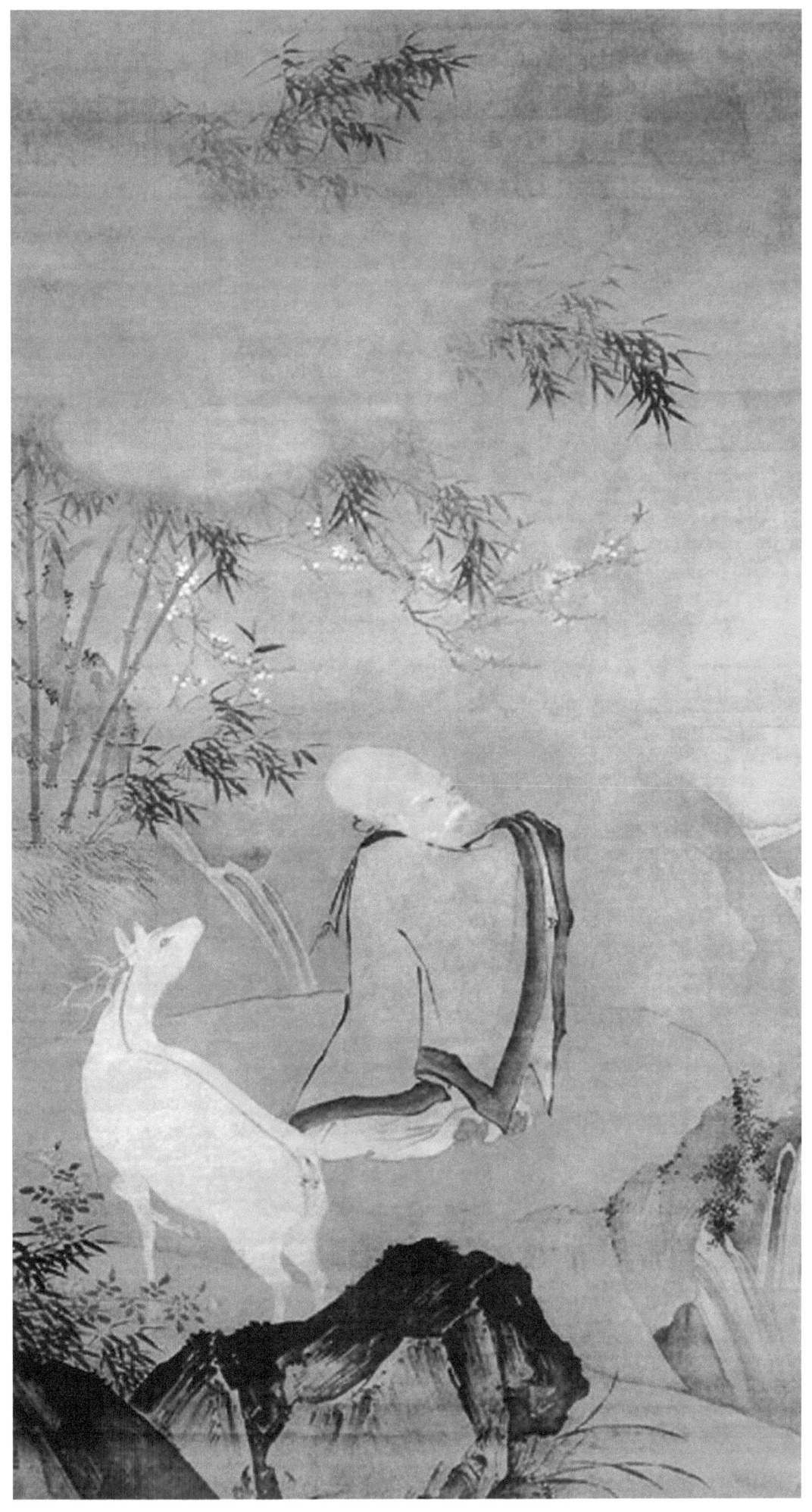

丁观鹏 (生卒年不详)

无量寿佛图

"无事不登三宝殿"是一句著名的中国谚语。它寓意着：互无往来的亲戚朋友，若是突然出现在眼前，必定有事相求！

清代 (1636-1912)
北京故宫博物院

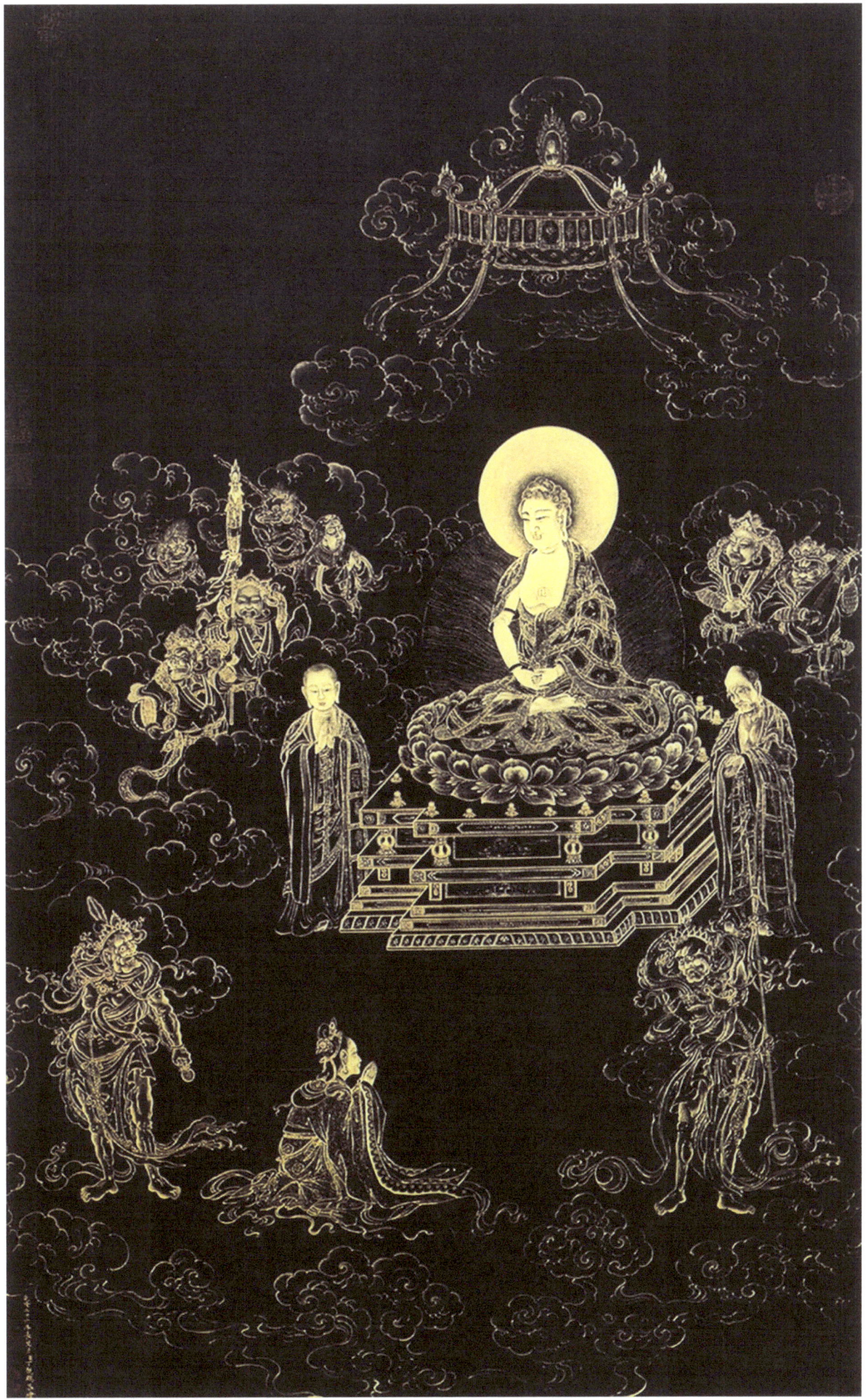